LES GRAVEURS DE L'ÉCOLE DE FONTAINEBLEAU

III

DOMINIQUE FLORENTIN
ET LES BURINISTES

PAR

F. HERBET

FONTAINEBLEAU

MAURICE BOURGES, IMPRIMEUR BREVETÉ

Rue de l'Arbre-Sec, 32

1899

DOMINIQUE FLORENTIN
ET LES BURINISTES

Extrait des *Annales de la Société historique et archéologique
du Gâtinais (1899)*.

Tiré à 50 exemplaires

DU MÊME AUTEUR :

Les Graveurs de l'École de Fontainebleau : I. *Catalogue de l'œuvre
de L. D.* — Fontainebleau, Maurice Bourges, 1896 (in-8º).

Les Graveurs de l'École de Fontainebleau : II. *Catalogue de l'œuvre
de Fantuzi.* — Fontainebleau, Maurice Bourges, 1897 (in-8º).

Prochainement :

Les Graveurs de l'École de Fontainebleau : IV. *Les eaux-fortes
nommées.*

Les Graveurs de l'École de Fontainebleau : V. *Les eaux-fortes
anonymes.*

LES GRAVEURS DE L'ÉCOLE DE FONTAINEBLEAU

III

DOMINIQUE FLORENTIN
ET LES BURINISTES

PAR

F. HERBET

FONTAINEBLEAU

MAURICE BOURGES, IMPRIMEUR BREVETÉ
Rue de l'Arbre-Sec, 32

1899

III.

DOMINIQUE FLORENTIN
ET LES BURINISTES

I. — Dominique Florentin.

APRÈS les œuvres de L. D. et de Fantuzi, Bartsch décrit celui de Dominique del Barbiere. En suivant le même ordre, nous devons faire très expressément remarquer que nous interrompons la série des graveurs à l'eau-forte dont le procédé est, pour ainsi dire, la caractéristique de l'École.

A la différence des autres artistes de Fontainebleau, Dominique Florentin se sert presque exclusivement du burin. Quelques estampes anonymes ou marquées de chiffres mal expliqués forment, avec celles de Dominique et de Réné Boyvin, un groupe à part, qui appartient bien à l'École de Fontainebleau par son style, par le choix des sujets empruntés aux peintures du château et aux dessins du Rosso et du Primatice, mais que l'emploi du burin rapproche des Mantouans et des élèves de Marc Antoine. La confu-

sion est d'autant plus facile que les compositions du Rosso et du Primatice ont trouvé des interprètes en Italie et rendent ainsi insensible la transition entre les Écoles.

Dominique se distingue encore, à un autre point de vue, de la plupart des maîtres qui font l'objet de nos études. Nous n'avons, en général, aucun renseignement biographique sur les auteurs des estampes : le lecteur s'en est trop aperçu pour L. D. et pour Fantuzi, et les difficultés ne feront que croître à mesure que nous avancerons dans nos recherches. Au contraire, la vie et les travaux de Dominique sont assez bien connus. Son long séjour en France, les entreprises diverses dans lesquelles il a été employé, ont laissé dans les archives des traces nombreuses que les érudits ont relevées, et qui ont permis, par exemple à M. Albert Babeau[1], de dresser, pour cet artiste, une notice définitive à laquelle nous aurons peu de chose à ajouter ou à reprendre.

D'abord, comment s'appelait-il ? Il signe ses planches : *Domenico Fiorentino*, *Domenico del Barbiere Fiorentino*. Les historiens et les scribes ont défiguré son nom comme à plaisir : *Damiano del Barbiere*, écrivent Vasari et Félibien; *Dominique Riconucci*, *Rinuccini*, dit Grosley; *Riconuri*, *Ricouvre*, *Recourre*, *Rycombre*, lit-on dans les actes. Le véritable nom a été restitué par M. Natalis Rondot : c'est *Domenico Ricoveri del Barbiere*. En France, on l'appelle *Dominique Florentin*.

1. *Réunion des Sociétés savantes des départements (section des Beaux-Arts)*, I (1877), pp. 103 et 140.

Quelle était sa patrie ? Il se réclame de Florence, où il serait né, en 1501 d'après Basan, en 1506 d'après la *Biographie Générale* de Didot. Les recherches effectuées à Florence au siècle dernier, sur la demande de Grosley, n'ont donné aucun résultat; celles que M. Pascolato a bien voulu faire faire récemment, à notre sollicitation, n'ont pas abouti davantage. Si Domenico Ricoveri est né à Florence même, s'il n'est pas un enfant *trouvé*, il est probable qu'il appartient aux dernières années du xve siècle.

A quelle époque est-il venu en France ? Ici encore nous ne pouvons pas préciser la date. La première mention qui le concerne, dans les Comptes des Bâtiments, se rapporte aux fêtes offertes à Charles Quint, en 1539. Puis, en 1540, on trouve son nom sur les registres d'une paroisse de la ville de Troyes[1]; mais son arrivée dans cette ville doit être reportée à plusieurs années en arrière. En effet, il paraît certain que c'est à Troyes qu'il s'est marié jeune. En 1548, deux de ses filles sont déjà mariées, ce qui suppose au moins une vingtaine d'années de ménage. Ainsi, ce n'est ni le Rosso ni le Primatice qui l'ont fait venir d'Italie; il était en France avant eux, avant même que François Ier eût commencé la reconstruction du château de Fontainebleau ; c'est de Troyes qu'il est venu à Fontainebleau, et c'est dans l'histoire de Troyes qu'on peut chercher l'explication de son séjour dans cette ville[2].

[1]. Acte de la paroisse Notre-Dame, dans les *Nouvelles Archives de l'Art français*, 1886, p. 349.

[2]. Il n'y a pas à tenir compte de l'hypothèse émise dans une note manuscrite (B. N., collection de Champagne, n° 108, p. 192 ; — *Nouvelles*

On sait que pendant plusieurs siècles Troyes a été le théâtre d'un grand mouvement artistique. Aux peintres et sculpteurs originaires de la cité et des environs venaient se joindre des étrangers, exclusivement flamands. On a cité un artiste italien, nommé Giovanni Gualdo[1], qui se serait fixé à Troyes, où il aurait dirigé les travaux du jubé de l'église Sainte-Madeleine ; mais il est démontré aujourd'hui que ce Jean Gailde n'était pas italien.

Or, le 25 mai 1524, Troyes fut dévasté par un immense incendie qui détruisit le principal quartier de la ville, plus de vingt-deux rues, deux ou trois mille maisons, le château de la vicomté, cinq ou six églises. On se mit courageusement à l'œuvre pour réparer les ruines ; les artistes affluèrent dans une ville qui les avait toujours aimés et qui pouvait les occuper pendant bien des années. N'est-ce pas là l'explication de la présence de Dominique ? Ce qui est certain, c'est que l'influence italienne commence alors à se faire sentir, à Troyes, avant qu'elle ait eu le temps de rayonner de Fontainebleau. Les bas-reliefs de l'église Saint-Jean seraient de l'année 1535, sinon plus tôt, et l'on ne signale à cette date la présence d'aucun autre italien à Troyes.

Quoiqu'il en soit, Dominique Florentin s'est installé à Troyes ; il s'y est marié ; il y a maintenu

Archives de l'Art français, 1876, p. 136), d'après laquelle Dominique aurait été appelé par son compatriote Antoine Caraccioli, évêque de Troyes. Ce prélat bizarre, qui se faisait autoriser par le roi à conserver sa grande barbe, et dont les convictions religieuses variaient incessamment, ne vint à Troyes qu'en 1551.

1. *Gazette des Beaux-Arts*, 1864, II, p. 330.

constamment son domicile, malgré les nombreux déplacements auxquels ses travaux le contraignaient. En 1548, il est imposé à cent sols tournois; en 1552, à douze livres : c'est une des cotes les plus élevées. Sa femme quête à la paroisse Saint-Pantaléon le 12 novembre 1554 et le 18 février 1564[1]. Il a eu au moins trois enfants : deux filles, mariées, l'une à Gabriel Favereau, maître maçon, quelquefois associé aux travaux de son beau-père, l'autre à Nicolas Hurant, peintre; et un fils, Antoine Ricoveri, marié aussi, dont la fille Marie a épousé le petit-fils de Lucas de Leyde, Jean de Hoey, peintre et graveur, lui-même tige de plusieurs générations d'artistes[2].

Il est mort à Troyes, après 1565, avant 1576[3], et suivant une tradition rapportée par Grosley, il a été enterré dans l'église Saint-Pantaléon[4], devant la chapelle Saint-Jacques, sous une dalle sur laquelle deux ciseaux étaient creusés en sautoir. Cette dalle existe encore et vient, à défaut des registres paroissiaux perdus, confirmer la tradition.

Dominique Florentin a été un artiste universel, à la fois peintre, sculpteur, architecte, décorateur, et la gravure n'a été que la moindre de ses occupations.

1. Albert Babeau, *op. cit.*, p. 111.

2. Jean de Hoey, petit-fils de Lucas de Leyde et petit gendre de Dominique Florentin, est le père de Claude, Jacques et Jean de Hoey, le beau-père de Martin Fréminet et d'Ambroise Dubois, le grand-père de Simon Laminoy, de Jean et Louis Dubois, etc.

3. Mais vraisemblablement en 1565, puisque, l'année suivante, Germain Pilon exécute pour le tombeau de Henri II, à Saint-Denis, la statue dont Dominique avait été primitivement chargé.

4. « Il mourut à Troyes et y est enterré dans l'église de Saint-Pantaléon. » Ms. envoyé de Troyes à Mariette.

On conserve dans les archives de l'Aube et dans les archives municipales de Troyes les marchés passés par lui, soit avec les chanoines de Saint-Étienne, pour la construction d'un jubé, soit avec le maire et les échevins de la ville, pour les entrées des rois Henri II, en 1548, et Charles IX en 1564. Il ne nous appartient pas d'énumérer les nombreux ouvrages de sculpture et d'architecture répandus dans les églises de Troyes, qui lui ont été attribués; la légende veut qu'il ait tout fait, avec son élève François Gentil, qu'elle associe partout à sa gloire. Disons, cependant, que les célèbres bas-reliefs de l'église Saint-Jean peuvent être en partie son œuvre; l'attribution à François Gentil seul se fondait sur l'idée erronée que Dominique ne serait venu à Troyes qu'avec le Primatice, en 1544, lorsque ce dernier fut pourvu de l'abbaye de Saint-Martin[1]. Nous avons vu qu'il n'en était rien et que son arrivée dans cette ville doit être reportée à une date antérieure.

Dominique a été souvent employé par le Primatice, à Meudon, d'après le témoignage de Vasari, au château de Polisy, où il a signé, le 15 décembre 1544, comme témoin instrumentaire, la procuration donnée par le Primatice à l'effet de prendre possession de son abbaye de Saint-Martin de Troyes, et surtout à Fontainebleau. Il est encore l'auteur du mausolée de Charles de Lorraine, à Joinville, en 1551, comme l'a démontré M. Edmond Bonnaffé[2]. Enfin, les Comptes

1. *Les bas-reliefs de Saint-Jean au Marché*, par Le Brun-Dalbanne, t. XXIX des Mémoires de l'Académie de l'Aube.

2. *Gazette des Beaux-Arts*, 1884, II, p. 314. Déjà l'éditeur de Castellan (*Fontainebleau*, 1840, p. 273) avait signalé cette attribution.

des Bâtiments ont révélé qu'il avait sculpté le piédestal du groupe des Trois-Grâces, de Jean Goujon, le vase de cuivre destiné à renfermer le cœur de Henri II, et qu'il avait été chargé de la statue de ce roi, pour son tombeau à Saint-Denis [1].

Nous n'avons à insister ici que sur ses travaux au château de Fontainebleau.

Il est porté sur les rôles de 1537-1540 pour avoir travaillé, comme peintre, à la réception de Charles Quint : il touche alors 20 sols par jour : c'est le salaire attribué aux nombreux artistes, auxquels on a eu recours d'urgence; beaucoup sont venus de Troyes avec Dominique.

Puis, en 1540-1550, il est employé régulièrement à raison de 20 livres par mois. A cette période se rattache la mention suivante : « A Jean Le Roux, dit Picart, et Dominique Florentin, imagers, pour avoir fait vingt-deux tableaux, façon de grotesque, dedans les compartimens faits de pierres cristallines, dedans lesquels il y a des masques faits de petits cailloux de diverses couleurs, aussy pour avoir fait la figure d'un chien, en façon de grotesse, de petits cailloux de diverses couleurs. »

M. Dimier[2], avec juste raison, fait l'application de ce texte à la Grotte du jardin des Pins, où subsistent encore les compartiments en pierres cristallines, des fresques et quelques animaux, oiseaux ou poissons,

[1]. Ce qui ne veut pas dire qu'il soit l'auteur de celle qui existe. On lui attribue aussi *La Victoire*, du château d'Écouen (*Gazette des Beaux-Arts*, 1879, II, p. 105).

[2]. *Annales de la Société du Gâtinais*, 1897, p. 72.

en relief. Qu'il n'y ait plus trace de mosaïque, c'est ce dont on est bien obligé de convenir, avec M. Dimier. Qu'il n'y en ait jamais eu et que le stuc n'ait été nulle part recouvert de pierres de diverses couleurs, c'est un point sur lequel nous serions beaucoup moins affirmatif que lui, en présence de l'unanimité des témoignages, relevés à une époque où la Grotte n'avait pas été transformée en écurie et n'avait pas autant souffert.

Si nous passons à l'année 1561, nous trouvons encore : « A Dominique Florentin, imager, la somme de 175 ℔ pour neuf figures de bois en déesses de Pallas, Mercure et autres, pour icelles estre appliquées en une salle de nouveau érigée de bois et latte au jardin de la Reyne, au chasteau de Fontainebleau. »

« A maistre Dominique Florentin, tailleur d'images, la somme de 50 ℔ pour ouvrages de son mestier qu'il a faits au jardin de la Reyne. »

La salle dont il est question est figurée sur le plan de Du Cerceau de 1572; c'est une construction légère, hors d'œuvre, reposant sur vingt-quatre piliers ou grandes colonnes de bois. Chaque pilier était orné d'une figure. Dominique Florentin en fit neuf pour sa part, à raison de 25 ℔ pièce; Germain Pilon fut chargé de sept, payées 15 ℔ pièce; Fremin Roussel consentit à en sculpter six, à raison de 10 ℔ chacune, et il en resta deux pour Laurent Régnier, payées au même prix. C'est ainsi du moins, à notre avis, que doivent être interprétés les Comptes. Sur le plan de Francini, de 1614, la salle a disparu. Les statues ont disparu avec elle.

Comme graveur, Dominique Florentin s'est surtout servi du burin : la plupart de ses planches sont signées; Bartsch en décrit 9, Passavant 12, M. Albert Babeau 22, qui doivent être ramenées à 21 à cause d'un double emploi. Le catalogue suivant en comprend 26.

CATALOGUE DE L'ŒUVRE DE DOMINIQUE FLORENTIN

1. B. 1. La lapidation de saint Étienne. Sur le devant, à gauche, Domenico Fiorentino. Au burin. H. 272; L. 155.
 La composition est attribuée au Salviati par Heinecken; elle pourrait bien être du graveur lui-même. M. Babeau a reconnu, dans l'écusson qui orne la dalmatique du saint, la croix cantonnée de billettes des Choiseul et les lions de sable des Dinteville. Les mêmes armoiries se retrouvent sur un carrelage de faïence italienne, daté de 1545, au château de Polisy, qui appartenait alors à François Dinteville, évêque d'Auxerre. On sait que Dominique s'y trouvait avec le Primatice en 1544.

2. B. 2. Groupe tiré du Jugement dernier, de Michel Ange. On lit à gauche, en haut : Michel angiolo. invntre. in Roma. nela chapela del papa, et en bas : Domenico Fiorentino. Au burin. Les angles du bas sont tronqués. H. 364; L. 220.

3. B. 3. Autre groupe. On lit en bas, à gauche : Michel angiolo Fiorentino inventore in roma nela capela del papa, et à droite : Domenico Fiorentino. Pièce cintrée par en haut. Au burin. L. 391; diamètre de la H. 193.

4. B. 4. Amphiaraüs, d'après le Rosso, suivant Bartsch, ou d'après le Primatice, suivant Heinecken. On lit à gauche,

en haut : AMPHIARAO, et en bas : DOMENICO DEL BARBIER. Au burin. H. 324; L. 229.

5. B. 5. Vénus, Mars et l'Amour, d'après le Rosso. Les lettres D. F. sont gravées au milieu du bas. Au burin. L. 108; H. 67.

Fontainebleau. — Chambre d'Alexandre.

6. B. 6. Le Repas donné par Alexandre le Grand. En bas, on lit, à gauche : DOMENICO FIORENTINO, et vers la droite : A FONTANA BELO BOL. D'après le Primatice. Les épreuves de premier état ne portent pas ces derniers mots (R. D. 1862). Au burin. L. 364; H. 247[1].

Galerie François Ier.

7. B. 7. La Gloire. On lit à la gauche d'en haut : GLORIA, et à la droite d'en bas : DOMENICO DEL BARBIERE FIORENTINO. Au burin. H. 283; L. 220.

Heinecken attribue la composition au Salviati ; en quoi il se trompe, et Bartsch a raison d'indiquer le Rosso, puisque cette figure était une de celles qui étaient peintes dans la galerie François Ier, autour du buste du roi, à la place occupée aujourd'hui par la Nymphe de Fontainebleau.

8. B. 8. Écorchés et Squelettes, d'après le Rosso. Au bas du côté gauche : DOMENICO FIORENTINO. Au burin. L. 330; H. 236.

9. B. 9. Cartouche d'ornements, composés d'enfants jouant avec des festons de fleurs et de fruits. Le sujet central représente le départ d'une troupe armée. A la gauche d'en haut, les lettres D. F. A l'eau-forte, d'après un dessin du Rosso, dit Bartsch. L. 225 (?); H. 175.

1. Catalogué deux fois par M. Albert Babeau, sous les nos 6 et 9.

10. Pass. 10. La Sainte Famille. Au milieu est assise la Vierge avec l'enfant Jésus. Saint Joseph est à gauche, le petit saint Jean à droite. En haut, dans le ciel, quelques anges. Pièce signée D. F. — H. 364; L. 265.

11. Pass. 11. La Madeleine pénitente. Elle est représentée jusqu'aux genoux, tournée vers la droite et tenant devant elle un livre ouvert et une tête de mort. Fond de rochers. Au milieu du bas : *Tic inve (Tiziano inventore)*; à droite la signature D. F. — H. 427; L. 306[1].

12. Pass. 12. Cléopâtre. Elle est debout, tournée vers la droite, près d'un sarcophage, sur le côté duquel se trouvent marquées les lettres D. F. Au burin. H. 252; L. 120.

13. Cat. Malaspina. Dix hommes nus dans des rochers; deux d'entre eux, vers la gauche, empêchent un troisième de se servir d'un poignard. Au burin. H. 282; L. 438. (F. H.; B. N., œuvre du Rosso[2].)

14. La Renommée, ailée, portant deux trompettes, avec des pavillons, sur lesquels est gravé le mot PHAMA, à rebours, le P et l'H, en monogramme, dans un cadre ovale, au pied duquel sont deux hommes assis. En bas, dans la marge, à gauche, D B, cette dernière lettre à l'envers. A l'eau-forte. H. 411; L. 275, marges comprises (F. H.).

L'attribution à Dominique vient du catalogue Destailleurs; ce qui la rend vraisemblable, c'est, d'une part, une certaine ressemblance entre cette figure et un détail de la décoration que présente un des panneaux qui sui-

1. Il y avait à Fontainebleau une Madeleine du Titien, peinte sur bois. Au temps de l'abbé Guilbert, elle avait été transportée à Versailles et remplacée par une copie d'Ambroise Dubois. Peut-être l'estampe décrite par Passavant reproduit-elle ce tableau.

2. Passavant, qui connaissait cette pièce, refuse de l'attribuer à Dominique, parce qu'elle ne porte pas de marque, et que l'artiste n'a jamais manqué de mettre son nom ou ses initiales sur les planches qu'il gravait. La raison n'est pas péremptoire. La suite des panneaux en grotesque ne porte de signature que sur une seule pièce.

vent, et, d'autre part, l'analogie frappante qui existe entre cette pièce et celle qui suit. Toutes deux sont évidemment du même maître.

15. Passavant, t. VI, p. 173. Allégorie? Une femme, vêtue à l'antique, s'avance à gauche vers un coffre richement orné, qu'elle ouvre, et d'où s'échappent des serpents, des chauves-souris, des livres, des parchemins. Elle porte les doigts de la main gauche sur ses yeux. Une autre femme, à gauche, éclaire la scène. Un homme cornu s'enfuit vers la droite. Le haut de l'estampe est occupé par une décoration, où l'on voit Apollon sur un char au milieu du Zodiaque et la Nuit qui s'échappe à son approche. Sur les livres on lit : DEBITO, ZO, PORTA, CO; en bas, à gauche : Z. B. M. 1557 (et non 1527, comme le dit Passavant); à droite : D. B. A l'eau-forte. H. 376; L. 241.

Ce n'est pas Passavant qui attribue cette estampe à notre artiste; c'est Brulliot. Il présume que les lettres D B signifient « Dominique Barrière (pour Dominique del Barbiere), qui travaillait dans cette manière. » Les lettres Z. B. M. signifieraient Jean (Zoan) Baptiste Mantouan, qui serait l'auteur du dessin; on sait aujourd'hui en effet (ce que Brulliot ignorait) que Jean-Baptiste Mantouan n'est mort que le 29 décembre 1575 (Passavant, VI, p. 136). Mais nous ne voyons dans le dessin rien qui justifie cette attribution, et les lettres en question pourraient bien n'indiquer que l'éditeur. Dans un autre état décrit par Passavant, elles sont remplacées par un monogramme ⊕B qui serait la marque d'un marchand d'estampes de Rome, en même temps que l'année 1557 est remplacée par 1543 *(sic)*, probablement pour 1643.

Il est à noter que le Zodiaque était peint dans la Laiterie du château (La Mi-Voie), et que la partie supérieure de notre estampe reproduit peut-être un des détails de cette décoration.

16 à 26. Suite ⟨...⟩ ieaux d'ornements en grotesque, composée ⟨...⟩ : non numérotée portant le nom du graveur e. ⟨...⟩ t en quelque sorte le titre, et de dix pièces numérotées de 1 à 10 dans le milieu du bas. La première et la dixième portent en outre l'inscription : *Cum privilegio regis*. Il y a des épreuves de premier état avant les numéros et avant l'inscription. Au burin. L. 197 pour la première, 190 pour les dix autres ; H. 130. La première comporte un sujet central ; nous indiquons seulement pour les autres un élément de la décoration variée qui les compose.

16. [Sans numéro.] Le milieu de la planche est occupé par un ovale en hauteur, dans lequel deux termes à buste de femme soutiennent en haut un demi-cercle, au milieu duquel on lit :

 DOMENICO
 FIORENTI
 NO (B. N.)

17. [1] Deux paons, l'un à droite, l'autre à gauche. (B. N.; F. H.)
18. [2] La statue d'Hercule, au milieu. (B. N.; F. H.)
19. [3] A gauche, un chameau couché ; en haut, au milieu, le dessin de La Renommée, rappelant le n° 14. (F. H.)
20. [4] En haut, de chaque côté, un lion et un homme. (F. H.)
21. [5] Au milieu, un trophée. Chimères. (B. N.; F. H.)
22. [6] Au milieu, un triomphe. Batailles d'enfant contre chimère, de chaque côté. (B. N.; F. H.)
23. [7] Aux coins d'en haut, deux petits dauphins. (F. H.)
24. [8] Au milieu, l'écrevisse ; sphinx, terme de Priape, etc. (B. N.; F. H.)
25. [9] Deux femmes s'approchant d'un foyer. Dans les angles du haut, Amours jouant aux boules. (B. N.; F. H.)
26. [10] Un hibou entouré de divers oiseaux. (B. N.; F. H.)

 Dans le catalogue manuscrit du Primatice qu'a laissé Mariette, se trouve la note suivante qui n'a pas été reproduite dans l'édition imprimée : « Suite de six com-

positions d'ornements en grotesques dans le goût de Raphaël au Vatican. Ceux-ci sont... et gravés par un habile homme qui n'y est pas désigné ; mais j'estime que c'est Domenico Fiorentino. H. 4° 9 ; Tr. 7°. »

D'autre part, Renouvier écrit que M. Robert-Dumesnil a retrouvé de lui (Domenico) une suite de panneaux spirituellement composés et fort habilement gravés, qui ont été copiés par Du Cerceau. Les catalogues de ventes de Robert-Dumesnil, que nous avons consultés, n'ont pas mentionné cette trouvaille ; mais les épreuves que nous possédons portent en effet l'estampille R. D. Les conjectures de Mariette et de Robert-Dumesnil étaient fondées, puisque l'une des pièces de la suite qu'ils n'avaient pas connue se voit à la Bibliothèque Nationale, avec le nom de Domenico. Du Cerceau n'a pas servilement copié ces ornements ; mais il s'en est inspiré dans sa suite de Grotesques.

On attribue encore à Dominique une estampe représentant une Sainte Famille. Nous croyons que Robert-Dumesnil a eu raison de la laisser à Réné Boyvin. (R. D. 7.)

II. — Le maitre F. G. (François Gentil ?)

§ 1. *Guido Ruggieri ?*

Au milieu des obscurités qui entourent les artistes de l'École de Fontainebleau, les questions que soulève l'attribution d'une série de planches gravées au burin, probablement du même maître, quoiqu'elles portent des marques diverses, peuvent passer pour les plus embrouillées ; essayons, sinon de les résoudre, du moins d'en exposer les éléments.

Il existe deux belles estampes, représentant, l'une, *Alexandre et Thalestris* (a), l'autre, *Vulcain et les Cyclopes* (b), d'après des peintures du Primatice, portant toutes deux l'inscription : A FONTANA BLEO BOL, et la marque F. G., droite ou retournée.

Une autre estampe, *Jeune homme porté à bras* (c), d'après un des tableaux de la Porte Dorée, qui subsiste encore, offre la même inscription : A FONTA BLEO BOL, avec un monogramme qui, suivant l'état de la planche, se présente sous les deux formes suivantes :

ou Brülliot a lu B C I R F (n^{os} 823 et 1860).

On rapproche de ces pièces quelques autres estampes anonymes, dont deux, attribuées à George Ghisi, portent aussi l'inscription : A FONTANA BLEO BOL, savoir : *La Constellation de l'Ours* (d), et *Pénélope* (e).

Une autre, représentant le *Repos dans la Fuite en Egypte*, décrite par Brulliot, 2^e partie, n° 1097, est marquée G. R. F. (f).

D'autre part, on a relevé sur des estampes à l'eauforte des marques analogues ; ainsi :

G R VER*one* F, sur une pièce non décrite par Bartsch, *Mercure descendant du Ciel* (g) ;

G R F° et GIR F°, sur les divers états d'une *Nativité*, décrite par Bartsch, sous le n° 5 des Anonymes (h) ;

R G, à rebours, sur une estampe d'ornement, décrite par Bartsch, n° 120 des Anonymes (i);

⟨R⟩ sur une estampe (peut-être au burin), représentant *Saint Jérôme assis dans une Caverne*, citée par Brulliot, n° 2238, d'après un catalogue de vente à Leipzig, le 27 avril 1821 (j).

Bartsch attribue à un maître allemand, du commencement du XVIe sicle, les deux premières pièces, (a) et (b). Ce maître se servait, en effet, du même monogramme F G; mais la raison n'est pas sufisante pour oublier qu'il appartient à une autre époque et à une autre école, et, d'ailleurs, les marques ne sont pas indentiques.

Le même Bartsch se met en contradiction avec lui-même en admettant tantôt que Guido Ruggieri est un graveur, auteur probable d'une estampe classée parmi les anonymes des élèves de Marc Antoine, le *Combat des Dieux et des Géants* (t. XV, p. 45), tantôt que Guido Ruggieri ne serait connu que comme peintre, ayant aidé le Primatice dans ses travaux, et non comme graveur (t. XV, p. 415 et l'*errata*). D'après Bartsch, la marque de l'estampe (c) le désignerait seulement comme peintre; or, le tableau qu'elle reproduit est incontestablement du Primatice : il était terminé avant l'arrivée de Ruggieri en France, et dans l'énumération des peintres employés au château de Fontainebleau, Bartsch n'a jamais parlé d'un Guido Ruggieri, mais seulement de Rugiero Rugieri.

Quant à l'eau-forte signée R G à rebours (i), elle appartiendrait à Guillaume Rondelet. Brulliot,

acceptant cette attribution, donne au même artiste la planche (e), sans considérer que Rondelet n'est pas un nom italien, et ne peut raisonnablement être pris pour celui d'un artiste véronais.

L'opinion de Mariette est plus nette : c'est Guido Ruggieri qui est l'auteur de toutes celles de ces pièces qu'il a connues; c'est lui qui a gravé au burin, et le tableau de la Porte Dorée (c), et les estampes signées F G *(Guido Fecit)* (a) et (b), et celles qui sont induement attribuées à George Ghisi (d) et (e); c'est encore lui qui a signé l'eau forte qui porte G R *Verone* (g). Mais alors on n'est plus bien fixé sur la patrie de ce Guido Ruggieri, que Mariette prend tantôt pour un Véronais, à cause de l'estampe (g), tantôt pour un Bolonais, parce qu'il sait bien que le Rugieri de Fontainebleau est de Bologne.

Passavant s'en tient à l'opinion de Bartsch (t. IV, p. 107).

Renouvier constate la confusion et l'augmente, en attribuant au même maître, Guido Ruggieri, l'eau-forte signée G R F° (h), et en relevant une mention manuscrite, d'après laquelle Maître *Guido* serait, avec Jean Cousin, « tous deux desseigneurs d'environ toute l'œuvre de Stephanus (Étienne Delaune[1]) » ?

Nous ne pouvons pas suivre l'autorité hésitante de Mariette, parce qu'il nous paraît que ce Guido Ruggieri, dont on ne trouve le nom ni dans les registres d'Avon, ni dans les Comptes des Bâtiments, ni ail-

1. M. G. Duplessis a décrit l'œuvre d'Étienne Delaune en 443 pièces, sans faire mention d'un maître Guido (*Peintre-Graveur français*, t. IX).

leurs, n'a jamais existé, et qu'il n'a été inventé que pour rendre raison des lettres G. R.

Était-il véronais? On ne connaît pas à Vérone, au XVIe siècle, de Rugieri qui ait été peintre ou graveur. Fr. Bartolomeo, écrivant en 1718 la Vie des peintres, sculpteurs et architectes véronais, énumère les artistes les plus obscurs et les plus insignifiants, originaires de cette ville; il n'en fait pas mention [1].

C'est au XVIIe siècle seulement qu'un Girolamo Rugieri de Bergame, peintre, vint s'établir à Vicence; que là, il eut, en 1662, un fils, Giovanni, peintre aussi, élève de Cornelius Dusman, d'Amsterdam, et qu'enfin Giovanni vint habiter Vérone, où il se maria. L'un de ses nombreux enfants, Rugiero Rugieri, âgé de vingt ans, au moment où Bartolomeo imprimait son livre, semblait devoir suivre avec succès la carrière de son aïeul et de son père. Ce n'est pas dans cette famille qu'on peut trouver le Guido Ruggieri, qui aurait passé par l'École de Fontainebleau, au XVIe siècle.

Était-il bolonais? L'historiographe des peintres bolonais, c'est Malvasia [2]. On trouvera dans son ouvrage la description des estampes gravées d'après le Primatice; on n'y trouvera pas l'explication des marques, que nous avons signalées, encore moins leur attribution à un Guido Ruggieri.

1. *Le Vite de' Pittori, de gli Scultori et architetti Veronesi raccolte da varii autori stampati e manuscritti... dal Signor Fr. Bartolomeo.* In Verona, 1718, per Giovanni Berno.

2. *Felsina Pittrice vite de pittori Bolognesi... dal co Carlo Cesare Malvasia.* In Bologna, 1678. Per l'erede di Domenico Barbieri; cf. vol. I, pp. 60, 80, 153.

La table contient cependant ce nom, avec un double renvoi : l'un, à la fin de l'article où l'auteur énumère les élèves de l'École des Francia, parmi lesquels il cite en effet Guido Ruggieri; c'est une simple mention. L'autre reporte le lecteur à un passage de Vasari, pris dans sa description des ouvrages du Primatice : « Parimente l'hà servito assai tempo un Rugieri da Bologna, che ancora stà con asso lui. » Ainsi, pour Malvasia, le Rugieri qui travaillait à Fontainebleau avec le Primatice, au moment même où Vasari écrivait, s'appelait Guido. Vasari n'a pas donné son prénom; mais nous savons d'une façon certaine qu'il s'appelait Rugiero; il n'y a aucun doute à cet égard. Malvasia a donc commis une légère erreur en lui attribuant un prénom qui n'était pas le sien, et ses successeurs en ont commis une plus forte, en imaginant deux personnes distinctes, là où Malvasia n'en avait vu qu'une[1].

Orlandi, dans son *Abecedario*, adopte l'opinion de Malvasia et ne connaît que Guido Ruggieri, l'auxiliaire du Primatice.

Nagler (Künstler-Lexicon) veut qu'on distingue Guido de Rugiero Rugieri, le premier étant nécessairement antérieur au second, puisqu'il était, d'après Malvasia, élève de F. Francia et de Lorenzo Costa, morts en 1535 ou avant, tandis que le second, Rugiero, ne serait venu en France que vers 1571, et aurait vécu jusqu'en 1597.

L'une de ces dates doit être rectifiée : Rugiero

1. Renouvier a remarqué que si Malvasia a, le premier, nommé Guido Ruggieri, pour lui, c'était le même que Rugiero Rugieri.

Rugieri était à Fontainebleau dès 1557, puisque le 3 juillet de cette année-là, il était parrain, à l'église d'Avon, avec la femme de Nicolo L'Abbate. On trouve d'ailleurs son nom dans les Comptes de 1559-60. Rugieri a donc pu entrer très jeune à l'École de Francia, même avant 1535. D'autre part, il suffirait que Rugieri ait été élève de Jacques Francia, fils de François, mort en 1557, pour que Malvasia se crût autorisé à le faire figurer dans l'École des Francia.

Ainsi, en dehors de l'unique mention contenue dans l'ouvrage de Malvasia, on n'a jamais rien trouvé, à notre connaissance, ni en France, ni en Italie, sur ce Guido Ruggieri, dont l'existence nous apparaît plus que problématique.

§ 2. *Rugiero Rugieri.*

Si Guido Ruggieri n'existe pas, on connaît au contraire très bien un artiste originaire de Bologne, nommé Rugiero Rugieri, dont la personnalité se dégage des Comptes des Bâtiments, des registres d'Avon, et des renseignements fournis par les historiens du château de Fontainebleau.

La plus ancienne mention qui le concerne est du 3 juillet 1557. A cette date, Roger de Roger de « Boulongne la Gace » est parrain, à l'église d'Avon. C'est une fonction qu'il remplira souvent, en 1559, en 1560, en 1567, en 1569, en 1572, en 1574, en 1575, en 1595 ; la continuité de son domicile à Fontainebleau se trouve ainsi affirmée.

Sa femme s'appelait Marie Muliard, ou Mullart ;

il a eu plusieurs filles : l'une, Marie, baptisée le 10 juin 1574, avait eu pour parrain Jehan Dogas, capitaine et gouverneur du château de Fontainebleau et de la forêt de Bière[1]; une autre, appelée aussi Marie, a été tenue sur les fonts du baptême le 6 janvier 1576, par son oncle Jacques Mullart; une autre encore, nommée Antoinette, qui ne semble pas avoir été baptisée à Avon, épousa, le 9 juin 1596, noble homme Antoine de Tabouret, qualifié plus tard de valet de chambre du Roi, jardinier de son grand jardin, et même peintre dans un acte notarié de 1612. Les registres d'Avon ne contiennent rien de plus et ne fournissent pas la preuve de la parenté, probable cependant, de Rugiero Rugieri avec l'astrologue de la Reine et la famille des célèbres artificiers[2].

Notre artiste est mort entre le 9 juin 1596, jour du mariage de sa fille, auquel il assiste, et le 28 janvier 1597, car, à cette dernière date, Antoinette de Rogeris, marraine à son tour, est dite fille de « défunt honeste personne maistre Roger de Rogeris ».

Les fonctions que le Primatice cumulait au château de Fontainebleau avaient été partagées à sa mort, en 1570. Camillo L'Abbate lui avait succédé comme surintendant des peintures, aux gages de 400 livres par an, et Rugiero Rugieri, comme garde et gouverneur du grand jardin, aux gages de

1. Il a été aussi parrain d'une croix dans la forêt de Fontainebleau, la croix d'Augas.
2. Ester Rogery, femme de Pierre Dumoulin, maître orfèvre, est marraine le 9 novembre 1626 à Paris, paroisse St Nicolas des Champs. (Jal, v° Grenoble.)

400 livres par an, portés ensuite à 600. Puis, en 1577 ou 1578, Camillo L'Abbate était mort. Rugiero Rugieri l'avait remplacé et avait ainsi réuni en sa main les charges dont le Primatice était autrefois titulaire[1].

De l'importance des fonctions on peut conclure à l'importance des travaux.

Dans les Comptes de 1559-60, Roger Rogier, maître peintre, est compris pour la somme de 360 ℔ « à lui ordonnée par le Roy, pour avoir par luy fait dix patrons de grotesque de la généalogie des Dieux ».

En 1561, il partage 50 ℔ avec Jacques Fondet, Gaspard Mazerin et Jacques Camille, et il touche seul 4 ℔ 15 sous « pour ouvrages de son métier, au cabinet du trésor du Roy, celui de ses armes et autres lieux ».

En 1562, il lui est ordonné la somme de 275 ℔ pour ouvrages de peintures en la galerie de la Reine, à Saint-Germain.

En 1563, il est revenu à Fontainebleau et reçoit 135 ℔ « pour ouvrages de peintures par luy faits tant en grotesque que en pierres mixtes et autres couleurs, en l'allée qui va de la laiterie du château en la salle de ladite laiterie » (La Mi-Voie).

En 1565, il reçoit encore 100 ℔ qui lui sont ordonnées par le Primatice.

Après la mort de ce dernier, il est chargé, concur-

1. B. N., mss. Dupuy, 852, cité par Jal : Estat des pensionnaires du Roy en son espargne, faict et mis au net sur celluy de l'année MV^cLXXVI avecq les augmentations depuis y mises jusques à la fin de la présente année MV^cLXXVIII.

remment avec Toussaint Dubreuil, de la décoration de deux chambres du pavillon des Poêles. Toussaint Dubreuil peint quatorze tableaux de la Vie d'Hercule, dans la chambre qui regarde sur la cour de la Fontaine. « Dans l'autre chambre, dit le P. Dan, est la suite de l'histoire et travaux de cet illustre héros de l'antiquité, compris en treize autres tableaux de mesme ordre que les précédens ; et sont ces derniers du sieur Roger peintre encor renommé. »

Le P. Dan décrit avec soin ces treize tableaux qui ont disparu, en 1703, lorsque Louis XIV a fait reprendre en sous-œuvre le gros Pavillon ; ils ne paraissent pas avoir été gravés.

En 1581, Mᵉ Roger de Rugery, peintre de la Reine, est porté sur le compte des « Bastiments de la Royne, mère du Roy, en son chasteau de Sainct Maur des Fossés et maison de Paris » pour 400 escus[1], « sur et tant moings des ouvrages tant de painctures sur thoille que aultrement, sculpture et tournemens de festons de lyerre, or, cliquant et autres, que pour les façons et estoffes de deux chariots et d'une façon de nue. » La maison de Paris est sans doute l'hôtel de Soissons ; quant aux chariots, ils rappellent le projet de chariot nouveau et royal, gravé par Réné Boyvin dans le *Théâtre des Instruments mathématiques et mechaniques de Jacques Besson, Dauphinois* (Lyon, Barthelemy Vincent, 1578).

Rugieri a donc été peintre et sculpteur. A-t-il manié la pointe ou le burin ? Rien ne le prouve.

1. *Archives nationales*, KK. 124, fol. 325, cité par Jal.

Si les tableaux dont il est l'auteur n'ont pas été reproduits par la gravure, il y a déjà là une présomption en faveur de la solution négative.

Cependant, à l'occasion d'une autre estampe, et d'une façon tout accessoire, Brulliot (I, n° 823) signale une eau-forte : *Guerriers construisant les murs d'une ville*, d'après le Rosso (ou le Primatice), qui serait marquée *Ruggieri sc.* : c'est le n° 40 des Anonymes de Bartsch.

Bartsch n'a pas vu cette signature, et je suis obligé d'avouer que je ne l'ai pas aperçue non plus sur aucune des nombreuses épreuves, bonnes ou mauvaises, qui ont passé par mes mains. C'est une estampe assez commune. Peut-être l'inscription relevée par Brulliot était-elle manuscrite.

Jusqu'à preuve du contraire, Rugiero Rugieri n'a donc rien gravé. Retrouverait-on son nom sur l'eau-forte signalée par Brulliot, que cela ne donnerait pas le droit de lui attribuer les gravures au burin (a), (b), (c), (d), etc. ; elles portent des marques qui deviennent impossibles à expliquer, si la lettre G n'est pas l'initiale du nom ou du prénom de leur auteur.

Voici la signature de l'artiste relevée sur une quittance de ses gages :

§ 3. *François Gentil?*

Après avoir éliminé les noms de Guido et de Rugiero Rugieri, pouvons-nous essayer de leur en substituer un autre?

Il faut nous permettre tout d'abord d'écarter de la discussion les eaux-fortes (g) à (i), qu'il n'y a pas de raison, à notre avis, d'attribuer au même maître que les gravures au burin. Nous les retrouverons plus tard.

Nous croyons aussi qu'il ne faut attacher aucune importance aux diverses marques de l'estampe de la Porte Dorée (c). Nous y voyons les variantes d'un monogramme, G. I. R. F., qui signifie *Gio Iacomo Rossi formis*, c'est-à-dire qui désigne l'éditeur, comme dans les pièces (f) et (h). Passavant (VI, p. 173) et Brulliot (1re partie, nos 816, 838, 1945) ont signalé une marque de marchand qui se rapproche de l'une de celles qui figurent sur l'estampe (c) : elle est identique, sauf l'adjonction de la lettre R.

Il n'y a plus qu'à expliquer la marque F. G., qui peut s'appliquer à un graveur italien ou à un graveur de l'École de Fontainebleau. L'inscription italienne : A FONTANA BLEO, et la nationalité des éditeurs pourraient faire admettre la première hypothèse; mais on aurait tort de s'arrêter à ces arguments. Dominique Florentin, Fantuzi, ne se sont-ils pas servis de la même indication sur quelques-unes de leurs planches, alors qu'ils travaillaient en France? Philippe Thomassin, graveur français, reproduisant un des tableaux de la Galerie du Roi

de France, n'a-t-il pas écrit aussi : *A Fontana Bleo*? Peut-être, au surplus, ces inscriptions sont-elles le fait des éditeurs.

D'autre part, les relations entre les marchands italiens et les artistes de Fontainebleau étaient constantes. Antoine Lafreri a édité des estampes de L. D.; M. Sandonnini a signalé, dans les Archives de Modène, un procès fait à un graveur français, Laurent Penis, pour cause de religion, sur la dénonciation des éditeurs qui l'employaient[1].

Il n'y a donc rien d'impossible à ce que l'auteur des estampes soit français. Peut-être trouverait-on, parmi les nombreux artistes employés à Fontainebleau, un nom et un prénom s'accordant avec les initiales F. G., par exemple GOMBARD FRESNON, cité dans les Comptes de 1540-1550. Mais il est permis de chercher ailleurs.

Nous avons, pour nous guider, cette particularité qu'il s'agit exceptionnellement de gravures au burin, que leur auteur est à peu près seul, avec Dominique Florentin et Réné Boyvin, à s'être servi de ce procédé, dans l'École, et qu'il a fait preuve d'un grand talent. Ne pourrait-on pas découvrir, parmi les élèves de Dominique, celui qui répondrait à ces initiales F. G.? La réponse à cette question sera faite immédiatement par tous ceux qui se sont occupés de l'histoire de l'Art. Il y avait à Troyes, au XVIe siècle, un artiste nommé FRANÇOIS GENTIL, que la tradition associe à tous les travaux de Dominique Florentin,

[1]. *Gazette des Beaux-Arts*, 1885, t. II, p. 14.

et la tradition ne se trompe pas : la collaboration des deux artistes apparaît dans les Comptes de l'entrée de Henri II et de Catherine de Médicis, en 1548, où Dominique est payé à raison de trente sols par jour, et François Gentil, seulement à raison de quinze sols. Elle est probable aussi pour la construction du jubé de la collégiale Saint-Étienne. M. Babeau a pu écrire : « Il est impossible de parler de Gentil sans dire un mot de son légendaire accord avec Dominique. » Or, voici précisément une série de planches gravées au burin, la plupart très remarquables, dignes de Dominique, œuvres d'un élève passé maître, et marquées F. G. Comment ne pas penser à ce François Gentil, qui a été à ce point uni à son maître, qu'on le lui donne toujours pour collaborateur, même dans des ouvrages qui n'appartiennent ni à l'un ni à l'autre ? François Gentil serait ainsi le premier en date des nombreux graveurs que la ville de Troyes a vus naître.

Tout en laissant à cette attribution son caractère hypothétique, nous ferons seulement observer que le peu de renseignements authentiques recueillis sur les graveurs de l'École de Fontainebleau a contraint les historiens à se contenter de suppositions plus hasardées encore.

Voici la notice que Mariette a consacrée à François Gentil :

« François Gentil, tailleur d'images, qui a beaucoup travaillé à Troyes, dont on le croit originaire, a fait en 1579 le tableau en bas-relief de la Vierge qui est dans la nef de l'église de S^t Pierre. On le croit contemporain de Dominique del Barbiere et peut

être son disciple, ou, ce qui me paroist plus exact, tous deux étoient élèves du Primatice, qui, comme l'on sait, était abbé de S¹ Martin de Troyes. »

François Gentil serait le fils d'Edme Gentil, peintre verrier, né aux Riceys (Aube). Lui-même serait né aussi aux Riceys, vers 1510. Son portrait qui figure au Musée de Troyes donne l'année 1588 comme celle de son décès. C'est une erreur qui a été rectifiée par M. Albert Babeau[1]. « Nous savons, dit-il, que François Gentil existait encore le 13 mai 1581 et qu'il était mort au moment où l'on rédigea le rôle des impôts de la ville de Troyes, en 1583. En effet, à la première de ces dates, Catarine Bernard figure comme marraine sur les registres de la paroisse S¹ Remi, avec la désignation de femme de François Gentil, tandis que, sur le rôle de 1583, elle est inscrite comme veuve. »

C'est donc sous le nom de François Gentil que nous cataloguerons les planches que Mariette réunissait sous celui de Guido Ruggieri.

CATALOGUE DE L'ŒUVRE DE F. G. (FRANÇOIS GENTIL?)

D'APRÈS LE PRIMATICE

Fontainebleau. Porte Dorée.

1. B. 1 des pièces douteuses de George Ghisi. Un jeune homme porté entre les bras de deux autres. On lit vers le milieu du bas : A FONTA BLEO BOL, et à droite

[1]. *Annuaire de l'Aube*, 1876, p. 145.

un monogramme qui, suivant l'état, présente les deux formes suivantes. Au burin. L. 380; H. 253.

Le tableau existe encore, dans le vestibule de la Porte Dorée. Mariette, cherchant à rendre compte du sujet, dit : « J'avois cru dans le commencement que ce pouvoit estre le corps de Pallas apporté chez son père, ainsi qu'il est décrit dans Virgile ; mais ce jeune homme qui est icy n'est pas mort; il paroist seulement blessé ou malade. J'ai vu une pareille estampe où l'on avoit écrit à la plume : *Nettuno cascato dal cielo*, et j'ay remarqué que quelques uns des cinq sujets qui sont peints dans le mesme lieu sont des cheutes de divinités, telles que celle de Vulcain, etc. »

Les monogrammes, dans lesquels Brulliot a trouvé B C I R F, où je ne vois que G I R F, ne peuvent s'expliquer ni par George Ghisi, dont la marque est très différente, ni par Guido Ruggieri, qui n'existe pas et dont la personnalité semble n'avoir été inventée qu'à l'occasion de cette estampe. Nous croyons que c'est la marque de l'éditeur *Gio Jacomo Rossi Formis*, mal exprimée d'abord, puis corrigée.

Appartement des Bains.

2. B..59 de George Ghisi. Jupiter plaçant dans le ciel la constellation de l'Ours. On lit à la gauche d'en bas : A FONTANA BLEO BOL INVENTOR. Dans une forme pentagonale, la pointe en bas. Au burin. L. 436; H. 287.

« Gravé au burin par Georges Mantuan, d'après un plafond d'une admirable composition peint à Fontainebleau par François Primatice. » Après avoir écrit cette note, Mariette se reprend et ajoute : « Le nom ny la

marque de Georges Mantuan n'y sont pas et je ne suis pas trop assuré que cette estampe soit de luy ; il se pourroit qu'elle fût de Guido Ruggieri ; il faudra l'examiner. » Puis Mariette devient plus affirmatif : « Très belle estampe gravée au burin par Guido Ruggieri, au moins je le présume ainsi. »

La composition était probablement peinte dans un plafond de l'appartement des bains : « E nella volta si vede posta da Giove tra segui celesti[1]. »

Salle de la Conférence.

3. B. V. 16 des Anonymes de l'École de Marc Antoine. Jupiter foudroyant les Géants. Au burin. L. 582 ; H. 342.

Bartsch, cherchant à qui cette belle estampe peut être attribuée, dit : « Bien des connaisseurs croient que c'est Jules Bonasone, en prétendant qu'il y a de sa manière ; mais on y en reconnaît pour le moins autant de celle de Caraglio et de George Ghisi. Elle approche encore beaucoup de celle des pièces attribuées à Guido Ruggieri. Cependant de tous ces différents maîtres, à qui elle pourroit convenir, il n'y en a, ce nous semble, aucun à qui on la puisse attribuer avec plus de certitude qu'à Guido Ruggieri. »

Cette conclusion paraît légèrement contradictoire avec l'affirmation donnée par le même Bartsch, quelques pages plus loin, que Guido Ruggieri n'a jamais été graveur, mais seulement peintre.

La composition ornait, à notre avis, la Salle de la Conférence et répond bien à la description du P. Dan : « Le deuxième tableau représente la Guerre des Géants contre les Dieux, lorsque ces téméraires entreprenans d'escalader le ciel en amoncelant montagne sur montagne, ils se veirent foudroyés par Jupiter. » Nous croyons, en effet, que la décoration de la salle, reprise

1. *Journal de Cassiano del Pozzo*, 1625, publié par M. Müntz, p. 20.

sous Henri IV, a laissé subsister les tableaux du Primatice.

4. La Chute de Phaéton. Il est vu, d'en bas, tombant à la renverse de son char : ses chevaux s'échappent à droite et à gauche. En haut, les nuages s'entr'ouvrent pour laisser voir Jupiter et son aigle. Les angles de la planche sont tronqués. Au burin. H. 280; L. 383 (F. H.).

Probablement, autre tableau de la Salle de la Conférence, le cinquième dans la description du P. Dan. Il a été gravé à l'eau-forte par Fantuzi (F. H. 47).

Chambre d'Alexandre.

5. B. 3 du maître F. G. (IX, p. 24). Alexandre et Thalestris. En haut, à droite, on lit : A FONTANA BLEO BOL. Dans le coin gauche du bas, le monogramme F G, à rebours.

Les épreuves du deuxième état portent en outre : *In Roma presso Carlo Lossi*, 1773. Au burin. H. et L. 245, marges comprises.

Le tableau n'existe plus; c'était une des compositions de la Chambre d'Alexandre qui n'a pas été refaite par Abel de Pujol.

« Gravé au burin, dit Mariette, par Guido Ruggieri; c'est Malvasia qui nous le dit, et je n'ai que son témoignage. Sur la cheminée de la Chambre d'Alexandre. » Le plus curieux, c'est que Malvasia n'en dit rien : « Alessandro Magno, che discorre con guerriere alla presenza di soldati; one 7 alto, largo 5. A FONTANA BLEO BOL, con la marca G F. »

Premier Cabinet du Roi (Salle du Conseil).

6. B. 4 du maître F. G. Vulcain et les Cyclopes. Premier état, on lit en bas : A FONTANA BLEO BOL, et dans le coin droit du bas, le monogramme F. G. Deuxième état, l'indication de Fontainebleau est remplacée par le

nom de l'éditeur : *AnT. Lafreri Sequani formis expressa Romæ*. Au burin. H. 315; L. 415.

Le tableau était peint sur la cheminée du premier cabinet du Roi (salle du Conseil); il a été gravé par un anonyme (B. 71) et par Enée Vico (B. 31). La destruction date de 1713. Le dessin est au Louvre. Le maître L. D. a gravé le même sujet d'après un dessin différent (F. H. 14).

Fontainebleau ?

7. B. 2 des pièces douteuses de George Ghisi. Pénélope au milieu de ses femmes qui font de la toile. On lit vers la gauche : A FONTANA BLEO BOL INVENTOR. Au burin. L. 424; H. 200.

 Mariette ne nous apprend pas dans quelle pièce du château se trouvait cette peinture du Primatice; ses éditeurs, par la place qu'ils lui donnent dans leur catalogue, semblent croire qu'elle ornait la galerie d'Ulysse. Nous ne le pensons pas, car elle n'a pas été gravée par Van Thulden. « Vasari en fait mention, dit seulement Mariette; il la donne à Luc Penni, mais je ne le crois pas; la manière de graver approche si fort de celle de Guido Ruggieri que l'on ne doute pas qu'il en soit l'auteur. »

8. B. 53 de George Ghisi. Diane couchée sur un char. Au burin. L. 282; H. 170.

 « Une femme étendue et couchée sur des nuées, la tête appuyée sur une roue, qui peut représenter la Fortune, dans l'état de repos, pièce gravée dans la manière de Ruggieri, d'après le Primatice; ce sujet paraît avoir été peint d'un plafond. » Mariette.

9. Mars couché avec Vénus, que l'Amour tette. Ils sont étendus sur un lit, la tête vers la droite. A gauche, les armes de Mars. Planche ovale. Au burin. Diamètres : L. 353; H. 241 (B. N., œuvre du Primatice; F. H.).

D'après le Parmesan

10. La Vestale Tucia. Elle est à gauche, portant le tamis des deux mains et se dirigeant vers le Consul qui occupe un siège élevé, le pied sur un casque. A droite, un guerrier, vu de dos, fait des gestes d'étonnement. Au burin. L. 351; H. 270. (B. N., œuvre du Parmesan; F. H.)

« La Vestale Tucia se présente devant le Consul, portant un cryble rempli d'eau, pour prouver son innocence par ce prodige. C'est une des plus belles compositions du Parmesan. Elle a été gravée au burin par un excellent maistre que l'on croit estre Guido Ruggieri, de Bologne. » Mariette.

11. Brulliot, 1097, 2ᵉ partie. La Vierge avec l'enfant Jésus et saint Joseph sont assis à terre au pied d'un arbre, derrière lequel on remarque l'âne. Le fond représente un paysage avec quelques bâtiments. Les lettres G R F se trouvent au bas, bien loin l'une de l'autre. H. 163; L. 126.

Les lettres G. R. F. seraient l'indication de l'éditeur, *Giacomo Rossi formis*. Nous cataloguons cette pièce, que nous n'avons pas vue, sur la foi de Brulliot qui l'attribue à Rugieri.

Nagler (Künstler-Lexicon), décrivant l'œuvre de Guido Rugieri, y fait entrer toutes les planches attribuées à l'anonyme allemand, F. G. Nous avons dit que l'analogie des marques n'autorisait pas cette confusion.

III. — Réné Boyvin.

Réné Boyvin est plutôt un graveur de profession qu'un peintre-graveur. M. Robert-Dumesnil a décrit son œuvre en 226 pièces (t. VIII), auxquelles M. G. Duplessis en a ajouté quatre autres (t. XI). Il serait oiseux de le reprendre : aussi nous bornerons-nous à rappeler les numéros des planches qui reproduisent des peintures certaines du château de Fontainebleau, et à énumérer quelques pièces qui ont échappé aux savants auteurs du *Peintre-Graveur français*.

Les dates relevées par Robert-Dumesnil sur les estampes de Réné Boyvin vont de 1563 à 1580. Il faut, à notre avis, faire remonter à une date antérieure la période d'activité de cet artiste. Nous cataloguons plus loin une suite que Robert-Dumesnil n'a pas réussi à rencontrer, mais qui figurait au catalogue de la vente Destailleurs : elle est de 1560. L'estampe n° 13, *Le Vieillard et l'Enfant*, que M. Destailleurs possédait aussi, est de 1558. Nous attribuons d'autre part à Réné Boyvin une pièce décrite par Bartsch (t. IX, p. 232), qui porte la date de 1547. On ne doit pas oublier que Vasari a dit que Réné Boyvin gravait avant la mort du Rosso, en 1540. Sans doute, il s'est grossièrement trompé sur le sujet des planches qu'il lui attribuait ; mais a-t-il pu se tromper sur l'âge et les commencements d'un homme qui était son contemporain, qui vivait et travaillait encore au moment où lui, Vasari, écrivait ? Il y a une pièce représentant le *Prétoire dans le*

Martyre de saint Laurent, datée de 1537, qui porte le monogramme R. B. et qui pourrait être de Boyvin[1]. Quarante-trois ans d'activité, cela n'aurait rien d'extraordinaire pour un artiste et pourrait expliquer l'œuvre considérable qu'il a laissé.

OBSERVATIONS

R. D. 11. La Charité romaine.
Peut-être le dessin du bas-relief placé sous le tableau de Cléobis et Biton, dans la galerie François I^{er}.

R. D. 15. L'appareil d'un sacrifice.
Premier tableau, à gauche, en entrant par l'escalier de la galerie François I^{er}. Il a été gravé aussi par Fantuzi (F. H. 27).

R. D. 16. L'Ignorance vaincue.
Premier tableau, à droite, de la galerie François I^{er}. Gravé aussi par Fantuzi (F. H. 28) et par Dominicus Zenoi.

R. D. 17. Les effets de la piété filiale.
Troisième tableau, à gauche, de la galerie François I^{er}. Gravé aussi par Fantuzi (F. H. 33).

R. D. 18. La Nymphe de Fontainebleau.
C'est actuellement le quatrième tableau, à gauche, de la galerie François I^{er}; mais il est moderne. M. Couder l'a dessiné et M. Alaux l'a peint d'après l'estampe[2]. Il existe une copie gravée au burin par un anonyme.

R. D. 25. Les amours de Neptune et de Cérès.
Petit tableau peint dans la bordure du deuxième grand

1. Décrite par Robert-Dumesnil, t. VIII, p. 10.
2. On a retrouvé un ancien tableau qui a été aussi probablement peint d'après la gravure (V. *Gaz. des Beaux-Arts*, 1861, t. II, p. 7). M. Barbet de Jouy pense au contraire que cet ancien tableau est l'original.

tableau, à gauche. Gravé aussi par un anonyme qui est peut-être Fantuzi (F. H. 30).

R. D. 26. L'enlèvement d'Europe.

Autre petit tableau, dans la même bordure.

R. D. 67. La dispute de Neptune et de Minerve.

Le tableau est maintenant placé au-dessus de la porte d'entrée de la galerie François I^{er}, du côté de l'escalier. Il a été gravé par Fantuzi (F. H. 26).

R. D. 74. Danse de Dryades.

Petit tableau dans la bordure du premier grand tableau à gauche, galerie François I^{er}.

Réné Boyvin a gravé beaucoup d'autres morceaux, d'après le Rosso ; mais nous ne saurions actuellement déterminer l'emplacement des peintures qu'il a reproduites.

ADDITIONS

1 à 4. Sous les numéros 119 à 134, Robert-Dumesnil décrit une suite de seize estampes présentant des panneaux d'ornements animés des divinités du paganisme. La suite complète est de vingt planches.

1. *Neptune*, décrit par M. G. Duplessis, t. XI, p. 24.

2. *Hercule*. On lit dans la marge du bas : *Monstrorum domitor, cessit dominante veneno.*

3. *Thétis*. Inscription : *Si non es Nereis, mulier vix mergeris undis.*

4. *Hébé*. Inscription : *Plus potui quam qui potuit superare.*

Ces trois dernières pièces sont signalées par Guilmard dans la collection Foulc. Elles se trouvent maintenant à la bibliothèque de l'École des Beaux-Arts.

5. *Hercule et Déjanire*. Hercule est assis à droite, vu de dos, sur la dépouille du lion, et tourne la tête vers Déjanire, qui tient un masque. A ses pieds, un autre masque et une massue. H. 150 ; L. 110. (F. H.)

Passavant attribue cette pièce à Enée Vico (n° 503).

6. L'Amour et une nymphe nue couchée. H. 45; L. 90. Catalogue Prouté.

7 à 30. Titre et vingt-trois planches d'une suite intitulée : *Libro di variate mascare quale servono a pittori sculptori et a huomini ingeniosi MDLX. Renatus B. fecit.*

Robert-Dumesnil cite cette suite qu'il n'a pas réussi à voir. Elle figurait au catalogue Destailleurs sous le n° 414. C'est la copie d'un livre de masques d'Angelo Veientano, contenant trente-six planches, qui se trouvait à la même vente.

31. Trois personnages : à droite, une femme assise, faisant un geste de la main droite; au milieu, un homme dont les poignets sont liés, le torse renversé, que baillonne à gauche un être barbu, portant une clef, enveloppé à la partie inférieure du corps par un serpent. Pièce ronde. D. 142. (F. H.)

32. Neptune conduisant quatre coursiers marins qui se mordent. En haut, à gauche, un amour décoche une flèche. A droite, plusieurs femmes. L. 230; H. 165. (F. H.)

33 à 38. Suite de six masques, d'après le Rosso, trois tournés vers la droite, trois tournés vers la gauche, avec la marque ci-dessous. A l'eau-forte. H. 150; L. 105 à 110. (B. N.)

Cette marque qui comprend toutes les lettres de *Renatus* ne peut être que celle de Réné Boyvin. On sait que ce graveur a reproduit vingt-quatre figures d'hommes et de femmes, qui sont décrites par Robert-Dumesnil, n^{os} 78 à 89.

39. B. IX, p. 232. Le retour de l'enfant prodigue. La marque ci-dessus, et l'année 1547 dans un cartouche. H. 95; L. 139.

Brulliot (1re partie, n° 294) déclare ne pouvoir adopter l'opinion de Bartsch, qui interprète cette marque par Suterman, connu sous le nom de Lambert Lombard. La date de 1547 n'est pas un obstacle à l'attribution à Réné Boyvin que nous proposons, puisque Vasari dit qu'il gravait dès avant 1540.

40. Satyre et Nymphe au-dessus d'une cuve pleine de raisins. H. 100; L. 100. (Bx A.)

41. Hercule soulevant Antée, d'après le Rosso, 1550. Attribution citée et contestée par Renouvier.

42. Femme assise dans un paysage, jouant de la contrebasse. Pièce en largeur (Catalogue de Laurencel).

43 à... Plusieurs pièces des Amours des Dieux? Nous ne pouvons signaler dans cette série que : Neptune et Thétis assis, s'embrassant sur la bouche, et, à gauche, un amour conduisant un dauphin. L. 134; H. 174. (Bx A.)

Le catalogue de la vente Robert-Dumesnil, de décembre 1854, énumère, sous le n° 378, six pièces de Réné Boyvin :

1. Satyre portant un jeune Bacchus et un amour sur une brouette; il se dirige à gauche.

Nous pouvons compléter cette description. Premier état : H. Cock Excudebat 1552, à droite, en bas, sur la base d'un Terme. Dans la marge du bas, deux distiques. (F. H.)

Deuxième état : *Au Palais à Paris.*
Pauls de la Houe
excud 1601. (Bx A.) H. 223; L. 301.

2. La Vierge, Jésus, saint Jean, d'après Michel-Ange.
3. Diane.
4. Pluton.
5. Bacchus Ariane.
6. Un des travaux d'Hercule, d'après Maître Roux. Cette dernière pièce citée par Bartsch à Caraglio.

Si M. G. Duplessis n'a pas repris ces attributions lorsqu'il a donné, dans le tome XI du *Peintre-Graveur*

français, le supplément au catalogue de Réné Boyvin, c'est que Robert-Dumesnil ne les avait sans doute pas maintenues.

Guilmard (*Les Maîtres ornemanistes*, p. 22) indique dans les collections Foulc et Lesoufaché une suite de six pièces, *Panneaux grotesques*, comme devant être de Réné Boyvin. Ces pièces, qui se trouvent maintenant à la bibliothèque de l'École des Beaux-Arts, sont de Marc Duval.

IV. — Marc Duval.

Marc Duval est cité par Renouvier parmi les artistes de l'École de Fontainebleau. Il est l'auteur d'arabesques, qui rappellent en effet les panneaux d'ornements dessinés par Dominique Florentin. Mais il n'y a rien dans son œuvre qui intéresse spécialement le château de Fontainebleau, rien qui reproduise des dessins du Rosso ou du Primatice. Il suffira de le mentionner ici et de renvoyer le lecteur au catalogue qui a été dressé par Robert-Dumesnil (t. V., p. 56). Nous y ajouterons une pièce, de la suite des panneaux :

11. Tritons supportant des paniers de fruits. (B^x A., collection Lesoufaché, f° 7. Réné Boyvin.)

V. — Le maître AP.

C'est parmi les graveurs anonymes de l'École de Marc Antoine que Bartsch a classé le maître au monogramme AP. Nous croyons qu'à plus juste titre la Bibliothèque Nationale le fait figurer parmi les graveurs de l'École de Fontainebleau.

Christ, et d'autres avec lui, ont voulu interpréter ces lettres par *Abbas Primaticius*. Si le Primatice a gravé de sa main, ce qui est fort douteux, il n'a certainement pas employé cette signature bizarre. L'abbaye de St Martin de Troyes n'était pour lui qu'un bénéfice, qu'il n'administrait pas en personne. Il était abbé, comme le Rosso était chanoine.

Nous n'avons qu'une seule pièce à ajouter aux huit estampes décrites par Bartsch et Passavant :

9. Dessin d'architecture. Extrémité d'un fronton. Le chiffre et l'année 1555 sont gravés à gauche, en bas. Au burin. H. 370; L. 250. (B. N.)

VI. — Anonymes.

1 à 20. Suite de vingt estampes chiffrées, représentant des Termes. Pièces ovales. H. 215 à 235; L. 125 à 145. (B. N., Haz, — et suite incomplète dans les Anonymes de Fontainebleau.)

Premier état, sans chiffre ni lettre. Deuxième état, le chiffre est en bas, à droite. Les six dernières planches de la suite n'ont pas de numéro.

1. Femme portant un panier de fruits sur sa tête, entre deux pots produisant comme fleur une figure ailée, et, en haut, deux vases fumants. Au bas, *F. L. D. Ciartres excu.* 1.

2. Satyre cornu, aux jambes tordues, naissant d'une corbeille de fruits, se penchant vers la droite, entre des trophées. 2.

3. Femme vêtue d'une chemise, sous un baldaquin, tenant un instrument de musique. 3.

4. Homme coiffé, dans une niche à peine indiquée, sur un étroit piédestal. Mascaron en haut. 4.

5. Génie cornu, aux jambes tordues, sortant d'une corbeille de fruits. 5.

6. Tête de femme sur un piédestal composé principalement d'une tige. Insectes de chaque côté. 6.

7. Hercule armé de la massue, couvert de la peau du lion, sur un terrain planté. 7.

8. Sorte de sphinge portant un croissant dans les cheveux. Dauphins de chaque côté. 8.

9. Tête barbue, coiffée, sur un piédestal à tête de bélier, entre des trophées et des fruits. 9.

10. Femme tenant deux chiens entre ses bras, le ventre couvert de mamelles, entre des oiseaux, des crustacés, des têtes de satyre. 10.

11. Femme vue de profil, tournée vers la gauche. Oiseaux sur des supports. 11.

12. Satyre à jambes tordues, terminées par des griffes, entre des trophées. Dans le fond, un pont. 12.

13. Égypan, enveloppé dans un manteau, tenant une flûte de Pan de la main gauche. Sur sa tête, un chapiteau. 13.

14. Vieillard, enveloppé dans un manteau, se chauffant les mains à un foyer placé à droite. 14.

15. Femme, portant un panier sur sa tête, et dans sa main droite élevée un vase, entre d'autres vases et des papillons.

16. Bacchus, portant une écuelle à sa bouche de sa main gauche. A droite, une cuve pleine de raisins.

17. Satyre dans une niche, entre des oiseaux de proie et des fruits.

18. Homme barbu se croisant les bras entre des torches croisées.

19. Tête entre deux aigles, aux ailes déployées ; en bas, deux enfants nus.

20. Caryatide sans bras, sortant d'un tronc d'arbre, dans une niche ménagée dans une muraille.

21. B. 56 des Anonymes. Uranie assise sur des nues. Au burin. H. 179 ; L. 114.

 C'est la copie d'une estampe de L. D. (F. H. 26), d'après le Primatice.

22. La Nymphe de Fontainebleau. Au burin. H. 305 ; L. 515.

 Copie de l'estampe de Réné Boyvin (R. D. 18), d'après le Rosso. Robert-Dumesnil indique à quels signes on distingue l'original de la copie.

23. Mars découvrant Vénus endormie. Vénus est couchée sur un lit, la tête vers la droite. Au burin. H. 192 ; L. 253. (F. H.)

24. Cimon et Péro, ou la Charité romaine, d'après le bas-relief qui se trouve au-dessous du troisième tableau à droite de la galerie François I^{er}. L'année 1542 est gravée au pied d'un pilier qui occupe le milieu de l'estampe. Dans la marge du bas est écrit : *Quò non penetrat aut quid non excogitat pietas ? Quæ in carcere servandi patris novam rationem invenit*. Au burin. L. 304 ; H. 136, y compris la marge.

 Le groupe central est reproduit dans une eau-forte attribuée à Cesare Reverdino (B. Douteuses, 2).

APPENDICE

En dehors de l'École, les compositions du Rosso et du Primatice ont été interprétées par des graveurs italiens, flamands ou français qui, sans être jamais venus peut-être à Fontainebleau, avaient pu recueillir les dessins des maîtres. Nous donnons ici l'énumération des estampes reproduisant des peintures du château ou des œuvres d'art qui y étaient conservées. Le lecteur trouvera ainsi, à côté des graveurs de l'École de Fontainebleau, les graveurs du château de Fontainebleau au XVIe siècle, ce qui n'est pas tout à fait la même chose.

George Ghisi.

B. 36 à 39. Les plafonds en hauteur, peints par le Primatice dans des formes cintrées par le haut et par le bas, carrées aux deux côtés. Suite de quatre estampes, représentant les neuf Muses, trois par trois, et Apollon et Pan. Premier état : FRAN BOL IN, et la marque du graveur. Deuxième état : Ant Lafreri, à droite, en bas. Au burin. H. 294 ; L. 162, marges comprises. (Planches rectangulaires.)

Pierre Mariette a écrit de sa main, en 1660, sur les épreuves que nous possédons : *Peint par le Primatice dans le plafond de la galerie d'Ulysse*. Dans la description que son petit-fils a laissée de cette galerie[1], ces tableaux sont indiqués comme suit :

1. Publiée à la fin de l'*Abecedario*.

« Le sujet du milieu de la quatrième travée... était flanqué de quatre tableaux, se terminant en rond par chaque bout et où se voyoient Pan, Apollon et les Muses. Ils ont été gravés par George Mantuan. » On sait que la galerie d'Ulysse fut détruite par Louis XV, en 1738.

Il existe des copies de ces estampes, gravées au burin, assez exactes, dit Bartsch, mais très mauvaises à notre avis; elles sont sans marque.

B. 48 à 51. Les plafonds ovales, en largeur, peints par le Primatice, suite de quatre estampes, représentant les Dieux, Hercule, Vénus, Junon, Apollon, etc. Au milieu d'en bas : FRAN BOL IN, et la marque du graveur. Au burin. L. 240; H. 180. (Planches rectangulaires.)

Nous avons aussi les épreuves signées de Pierre Mariette, en 1660, avec la même indication que ci-dessus : « Vient ensuite la troisième travée, écrit P. J. Mariette dans sa description de la galerie d'Ulysse, où dans le centre de quatre ovales couchés, remplis de divinités qu'a gravées George Mantuan, étoit représenté le lever et le coucher de la lune d'une façon tout à fait poétique. »

B. 52. Les amours d'Antiope et de Jupiter changé en Satyre. On lit vers la gauche, en bas : A FONTANA BLEO BOL, et à droite le chiffre du graveur, à rebours. Au burin. H. 170; L. 293.

C'est la composition qui a été gravée par Fantuzi (F. H. 51) et par Ferdinand : elle diffère tout à fait de celle qui a été gravée par L. D. (F. H. 10). Nous ne saurions dire dans quelle pièce elle a été exécutée.

Jules Bonasone.

B. 85. Les Troyens introduisant dans leur ville le funeste cheval de bois. On lit vers le milieu : BOL INVENTORE 1545, et plus bas : J V. BONASONIS F. Au burin. L. 633; H. 404[1].

Enée Vico.

B. 26. Jupiter en cygne et Léda, d'après Michel-Ange. On lit vers la droite d'en bas : AEN. V. P. MDXLVI. Au burin. H. 219; L. 322.

Réné Boyvin (R. D., XI, p. 24) et Étienne Delaune (R. D. 307) ont aussi gravé ce tableau qui faisait partie de la collection réunie par François Ier, à Fontainebleau. Son histoire est fort curieuse.

Michel-Ange avait peint la Léda en 1530, pour Alphonse d'Este, duc de Ferrare, puis il refusa de la livrer, par la faute d'un mandataire maladroit. Il la donna à un de ses élèves, Antonio Mini, avec d'autres dessins et des modèles de cire et de terre. Mini emporta tout cela en France, fit faire une copie de la Léda par son élève Bettino de Bene et entra dans des négociations compliquées avec un marchand de Lyon, Francesco Tebaldi. Enfin il réussit à vendre la Léda au roi de France, par l'intermédiaire de Luigi Alamani, poète florentin au service de François Ier, qui reçoit, le

1. Bartsch décrit cette pièce comme composée de deux morceaux joints ensemble. C'est une erreur; dans son intégrité, la planche est d'un seul morceau.
Le dessin diffère de celui d'une planche représentant le même sujet, attribué à Luca Penni, que Bartsch décrit sous le n° 45 des anonymes.

19 septembre 1532, sans doute à cette occasion, un don de mille écus soleil¹.

En 1642, le tableau existe encore à Fontainebleau, et le P. Dan le décrit en ces termes : « Un chacun scait en quel crédit sont les ouvrages de sculpture et de peinture de Michel-Ange de bonne rote. Or il y a en ce cabinet un tableau de luy, qui est une Léda couchée ; il est vray qu'il faut dire avec regret que la malice du temps l'a presque entièrement gasté, et quoy qu'il en soit ainsi, j'ay cru néantmoins pour la recommandation de ce cabinet royal, estre obligé d'en faire icy mention. »

Il resta à Fontainebleau jusqu'à l'avènement d'Anne d'Autriche à la régence. Sauval raconte qu'alors elle fit brûler pour cent mille écus de peintures qu'elle jugeait obscènes. La Léda fut au nombre des objets condamnés. « Un acte impie de ce genre, dit Michelet, fut l'exécution du seul tableau que Michel-Ange eut peint à l'huile. Pas unique, le premier, le dernier qu'il ait jamais fait sur les terres hasardées de la fantaisie. Cette œuvre était la Léda, l'austère et âpre volupté absorbante comme la nature. Il l'avait envoyée au roi de Fontainebleau. Cette image, sérieuse s'il en fut, hautaine, altière dans son ardeur, parut obscène à des impudiques, et comme telle, fut brûlée par les sots². »

Michel Ange a peint d'autres tableaux sur toile ; il a fait d'autres excursions dans le domaine de la mythologie³ ; ce n'est pas lui qui a envoyé son œuvre au roi de France ; mais l'indignation de Michelet contre les destructeurs n'en est pas moins légitime.

Puis le tableau disparaît et n'est plus cité dans l'in-

1. *Michel Ange, peintre*, par Paul Mantz, dans la *Gazette des Beaux-Arts*, 1876, t. I, p. 155, et *Comptes des Bâtiments*, t. I, p. 104 et t. II, p. 255.
2. Tome X, p. 349.
3. Par exemple : Vénus caressée par l'Amour (à Florence).

ventaire de 1692[1]. Cependant on doit croire qu'il n'avait pas été brûlé, car Mariette le retrouve, au siècle suivant, vers 1742. « Le tableau de la Léda que Michel-Ange fit pour le duc de Ferrare fut apporté en France, c'est une chose certaine, et il demeura à Fontainebleau jusqu'au règne de Louis XIII que M. Desnoyers alors ministre d'État le détruisit par principe de conscience. On dit qu'après l'avoir fort gâté, il donna ordre de le brûler ; mais l'ordre ne fut pas exécuté et j'ai vu reparaître ce tableau, il y a sept ou huit ans : il est vrai qu'il estoit si fort endommagé qu'en une infinité d'endroits il ne restoit que la toile, mais à travers de ces ruines on ne laissoit pas que de reconnaître le travail d'un grand homme, et j'avoue que je n'ai rien vu de Michel-Ange d'aussi bien peint. Il sembloit que la vue des ouvrages du Titien qu'il avoit vus à Ferrare, où son tableau devoit aller, l'excitoit à prendre un meilleur ton de couleur que celui qui lui étoit propre. Quoi qu'il en soit, j'ai vu restaurer le tableau par un médiocre peintre et il est passé en Angleterre où il aura fait fortune[2]. »

L'histoire ne s'arrête pas là. Le tableau sortit des mains de M. le duc de Northumberland pour entrer à la National Gallery, en 1838. C'est là qu'il se trouve toujours, non exposé aux regards du public, après avoir subi une série de réparations et de restaurations qui n'ont pas dû laisser grand chose de l'œuvre primitive. La description qu'en donne M. Reiset[3] ne s'accorde pas de tous points avec l'estampe d'Enée Vico. La date de cette estampe, 1546, constitue, elle aussi, un mystère. Si le tableau a quitté l'Italie en 1532 et n'y est jamais revenu, comment Vico a-t-il pu le graver ? Se serait-il servi de la copie de Bettino de Bene, ou du carton qui,

1. *Nouvelles Archives de l'Art français*, 1889, p. 174.
2. *Abecedario*, t. I, p. 224.
3. Une visite aux musées de Londres en 1876, *Gazette des Beaux-Arts*, 1877, t. I, p. 246.

au temps de Vasari, s Florence et qui, lui aussi, a passé en Angle

B. 30. Combat des Centaures et Lapithes, d'après le Rosso.

En dehors des copies signalées par Bartsch, il en existe une, en petit format, par un anonyme.

B. 31. Vulcain et les Cyclopes. On lit à la droite d'en bas : AENEAS Vic. PARMEN. L. 420; H. 307.

Cette composition du Primatice a été également gravée par le maître F. G. (François Gentil? F. H. 6) et par un anonyme de l'École de Fontainebleau (B. 71). Elle était peinte dans le cabinet du Roi. Le dessin se trouve au Louvre.

Le maître L. D. est l'auteur d'une planche représentant le même sujet, avec de grandes différences.

CARAGLIO.

B. 22. Les amours de Pluton et de Proserpine, d'après le Rosso.

B. 23. Les amours de Saturne et de Phillyre, d'après le Rosso.

B. 24 à 43. Les divinités de la fable, d'après le Rosso.

B. 44 à 49. Les Travaux d'Hercule, d'après le Rosso.

B. 51. Les amours de Mars et de Vénus, d'après le Rosso.

Le dessin original est au Louvre. Il en existe deux copies en contre partie; l'une datée de Rome, 1575, portant divers noms d'éditeurs, de mêmes dimensions que l'original; l'autre, plus petite, anonyme.

B. 53. Les Muses et les Filles de Piérus, d'après le Rosso.

B. 58. La Fureur, d'après le Rosso.

3. *Gazette des Beaux-Arts,* 1869, t. II, p. 160.

Nicolas Beatrizet.

R. D. 90. La statue équestre de Marc Aurèle.

R. D. 93 et 94. Le Laocoon.

R. D. 100. Le fleuve du Tibre.

Ces statues antiques sont de celles que le Primatice fit mouler à Rome pour le roi François Ier. La statue équestre de Marc Aurèle a fourni le Cheval Blanc (blanc parce qu'il était en plâtre), qui a donné son nom à la grande Basse Cour, et qui a été détruit par des soldats en 1626. La tête seule était conservée à Fontainebleau, dans le magasin des Antiques[1].

Le Laocoon et le Tibre ont été fondus en bronze, à Fontainebleau même. Le Laocoon est resté jusqu'en 1793 dans le jardin de l'Orangerie, aujourd'hui de Diane. Le Tibre est resté, jusqu'à la même époque, dans le jardin du Roi ou Parterre. Du temps de Henri IV, il occupait le milieu du bassin central ; la disposition en a été conservée par une gravure de Michel Lasne, d'après un dessin de Thomas de Francini, publiée dans l'ouvrage du P. Dan. On remarquera que les bas-reliefs moulés par les soins du Primatice, fondus à Fontainebleau, comme en font foi les Comptes des Bâtiments, et que l'estampe de Beatrizet reproduit dans sa bordure, n'ont pas été utilisés. On a préféré poser la statue sur un rocher creux, qui fait assez mauvais effet. Louis XIV la déplaça et la fit transporter au Miroir. La Révolution la détruisit[2].

1. *Archives nationales*, O¹ 1432. Inventaire du 9 avril 1693.

2. *Étude sur les fontes du Primatice*, par Barbet de Jouy. Quoiqu'en ait dit Vasari, il ne semble pas que les moulages du Nil aient été rapportés par le Primatice. Cependant Serlio (liv. 7, ch. 40), après s'être plaint de n'avoir pas été consulté pour la construction de la galerie dite aujourd'hui de Henri II, donne le plan de celle qu'il aurait imaginée, et dans laquelle il aurait disposé des niches pour placer les statues que le roi avait fait venir de Rome. Les quatre plus grandes auraient reçu *Le Laocoon, Le Tibre, Le Nil* et *La Cléopâtre*.

Jean Chartier.

R. D., t. XI, 6. Ulysse reconnu par son chien. Le chien occupe le milieu de l'estampe : il est caressé par Ulysse, tourné vers la gauche. Deux personnages l'accompagnent. La gauche de l'estampe est occupée par une construction, où l'on remarque deux sphinges ; sur le piédestal de l'une d'elles est inscrit :

> *Omnibus ignotum solus cognovit Ulyssem*
> *Canis demissis auribus ipse suis*
> *Infelix quem conjux et Telemachus ille*
> *Ignorant nun'* (sic) *per mare graviora tulit*

et *Franc Bologna invenit*

Jo. Chartier excudebat. Au burin. Les angles du haut sont tronqués. H. 217 ; L. 292. (Bx A.)

Inspiré par le trente-quatrième tableau de la galerie d'Ulysse.

R. D., id. 4. Ballet d'après le Primatice.

C'est un des tableaux de la Chambre d'Alexandre, aujourd'hui détruit. Un exemplaire de cette estampe a figuré à la vente de Robert-Dumesnil du 14 mai 1838, parmi les anonymes de l'École de Fontainebleau ; un autre, à la vente du 26 mars 1862, avec l'attribution à Jean Chartier, que M. G. Duplessis a admise. Nous ne la croyons pas très justifiée. A l'eau-forte. H. 272 ; L. 305.

Étienne Delaune.

R. D. 85. Narcisse, d'après le Rosso, 1569.

R. D. 86. Sacrifice à Jupiter, d'après le Rosso.

R. D. 87. Sacrifice à Castor et à Pollux, d'après le Rosso.

R. D. 100. Apollon sur le Parnasse, d'après Nicolo Labbati, 1569.

Tableau du quatorzième compartiment de la galerie d'Ulysse.

R. D. 101. Le fleuve Nil, d'après le Primatice, 1569.

Tableau du dixième compartiment de la galerie d'Ulysse.

R. D. 303. Combat des Centaures et des Lapithes, d'après le Rosso. Copie de l'estampe d'Enée Vico.

R. D. 307. Léda et Jupiter, d'après Michel-Ange. Copie de l'estampe d'Enée Vico.

Philippe Thomassin.

Sainte Marguerite terrassant le démon sous la forme d'un dragon. On lit dans le fond sur un rocher : *Fontanableo*. D'après Raphaël.

« Le troisième tableau est S^{te} Marguerite, grande comme le naturel, qu'un seigneur florentin donna à l'Église et Prieuré de S^t Martin des Champs à Paris, et dont depuis l'on fit présent à Henry le Grand. » (P. Dan, p. 135.)

Cette assertion du P. Dan est inexacte. Le tableau qui est actuellement au Louvre faisait partie de la collection de Fontainebleau dès François I^{er}, puisqu'il en est fait mention dans les Comptes, en octobre 1530. La gravure de Thomassin a été faite à Rome, en 1589, d'après une copie.

Jérôme Cock.

L'assemblée des Dieux. Pièce ronde. Diamètre : 453.

Dans la marge circulaire :

Panditur interea domus omnipotentis Olympi
Concilium que vocat divum pater atque hominum rex.

Au point où commence cette inscription, dans les travaux, on lit :

> Tomaso vincidor
> De Bolonia inve
> H. Cock xcvde (F. H.)

Dans un second état, le nom de Cock est remplacé par celui de C. Cort.

Cette estampe reproduit un des tableaux de la galerie d'Ulysse, celui qui occupait le milieu de la voûte de la première travée. Voilà qui est certain. Mariette en possédait le dessin original du Primatice, maintenant au Louvre. Il est vrai que la composition était carrée, tandis que la gravure est ronde. Il suffit de la considérer pour constater que l'artiste, dessinateur ou graveur, qui l'a ainsi transformée, ne s'est pas mis en frais d'imagination : il a tout simplement rempli les arcs au moyen de nuages informes.

Alors, que signifie l'inscription que nous avons citée ?

Tomaso Vincidor était un peintre originaire de Bologne, venu en Flandre avec une lettre de recommandation du pape Léon X, datée du 21 mai 1520. M. Alexandre Pinchart[1] a consacré à cet artiste une notice étendue. Nous y voyons que Tomaso Vincidor était ordinairement appelé *Bologne*, qu'il a été chargé

1. *Revue universelle des Arts*, 1858, t. VII, p. 385. Voir aussi dans *l'Athenæum* de Londres du 11 juillet 1896 un article de M. Eug. Müntz sur les élèves de Raphaël.

d'enluminer des cartons de tapisserie, qu'il jouissait d'une grande réputation, et qu'il était mort en 1536.

Il est à croire que le dessin de l'assemblée des Dieux est venu entre les mains de Jérôme Cock; que celui-ci, sachant que ce dessin était l'œuvre de *Bologne*, a cru qu'il s'agissait de Thomas Vincidor, et qu'il l'a gravé sous ce nom, sans se douter que *Bologne* était aussi le surnom du Primatice.

Henri Goltzius.

B. 267. Hercule combattant contre le triple Géryon, d'après le Rosso.

Non décrit. Hercule combattant de dessus les vaisseaux des Argonautes.

Rous invet. Heinrich Golss fec. Copie d'une estampe de L. D. (F. H. 1.), d'après un tableau du Primatice, peint sous la Porte Dorée. L. 345; H. 225.

FONTAINEBLEAU. — Maurice Bourges, imp. breveté

www.ingramcontent.com/pod-product-compliance
Lightning Source LLC
Chambersburg PA
CBHW071431220526
45469CB00004B/1488